핑크초코 종이인형

신데렐라

종이구관

KB170319

경향BP

핑크초코(김경환)

2004년부터 헝겊 인형을 만드는 인형 작가이다.
'PinkChoco핑크초코'라는 유튜브에서 직접 만든 종이인형 종이구관을 소개하고 있다.
블로그와 인스타, 유튜브를 통해 사람들과 소통하고 있다.
지은 책으로 『빨강머리앤 종이구관』이 있다.

blog blog.naver.com/kikielf
youtube www.youtube.com/c/PinkChoco핑크초코
instagram www.instagram.com/pinkchocodoll

종이구관

초판 1쇄 인쇄 2021년 11월 23일
초판 1쇄 발행 2021년 11월 30일

지은이 핑크초코(김경환)

발행인 장상진
발행처 (주)경향비피
등록번호 제2012-000228호
등록일자 2012년 7월 2일

주소 서울시 영등포구 양평동 2가 37-1번지 동아프라임밸리 507-508호
전화 1644-5613 | **팩스** 02) 304-5613

ⓒ핑크초코(김경환)

ISBN 978-89-6952-485-0 13650

CONTENTS

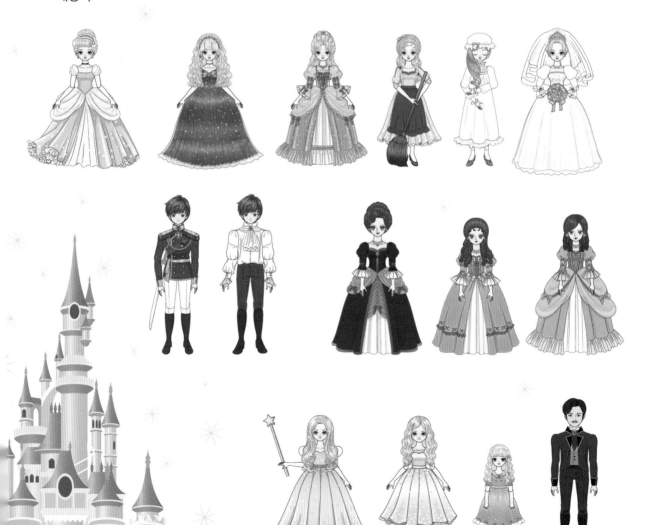

재료 소개

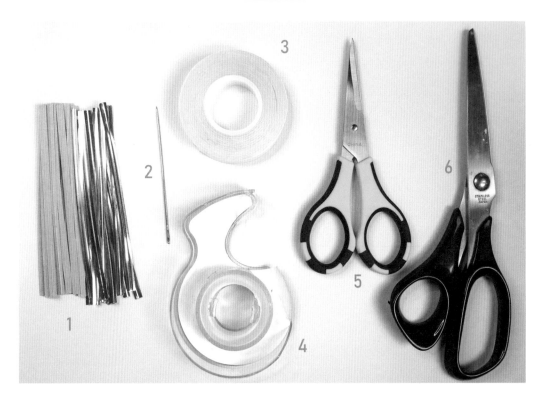

1 빵끈 종이 빵끈 또는 비닐 빵끈 등 편한 것으로 구입하세요.

2 큰바늘 또는 송곳 종이구관에 구멍을 뚫을 때 사용해요.

3 양면테이프 4 셀로판테이프

5 잘 드는 가위 6 큰 가위 종이 빵끈의 철사를 자를 때 사용해요.

✦ 신데렐라 종이구관은 빵끈을 이용해서 만들 수 있습니다.

✦ 양면테이프를 사용하여 붙여줍니다.

유튜브 > Pinkchoco핑크초코 > 재생목록 > 신데렐라 종이구관
(유튜브에서 핑크초코 종이인형을 검색하세요.)

https://www.youtube.com/c/PinkChoco핑크초코

몸 만드는 방법

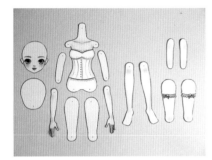

01 종이 도안 오리기

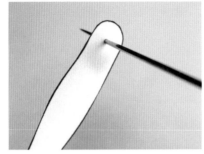

02 점에 구멍 뚫기

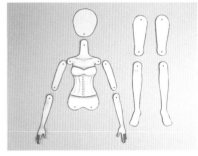

03 얼굴, 몸, 팔, 다리에 구멍 뚫기

04 빵끈 양옆 2mm 정도 남기고 자르기

05 아래 양옆 2mm씩 잘라낸 모습

06 큰 가위 등으로 빵끈 철사를 1cm 정도
 로 잘라주기

07 1cm 정도로 자른 모습

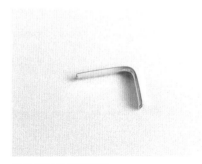

08 반으로 접어주기

09 얼굴 뒷면에 끼워주기
 얼굴 아래보다 길지 않게 잘라주기

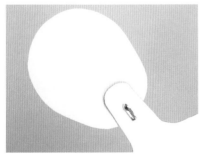

10 목에 끼워주기

11 앞에서 본 모습

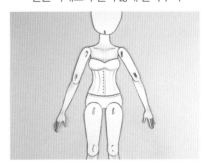

12 팔, 다리도 빵끈 끼워주기
 팔, 허벅지가 위에 올라오게 하기

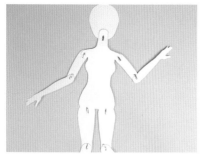

13 뒤에서 본 모습

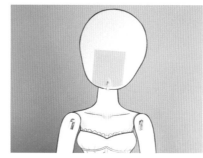

14 얼굴에 셀로판테이프 붙이기

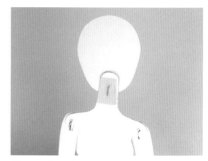

15 뒷면 목에 셀로판테이프 붙이기

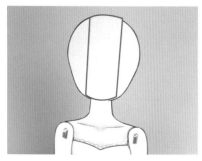

16 얼굴에 양면테이프 붙이기

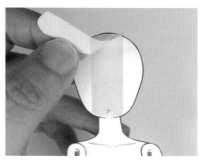

17 양면테이프 종이 떼어내기

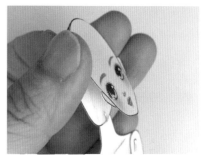

18 얼굴 뒤판에 잘 맞춰서 얼굴 붙여주기

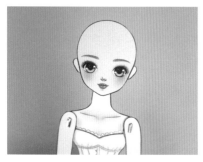

19 얼굴 붙인 모습

20 다리 뒷면에 양면테이프 붙여주기

21 양면테이프의 위와 아래를 잘라주기

22 다리 위치에 잘 맞춰서 붙여주기

23 팔 뒤에 양면테이프 붙여준 후 잘라주기

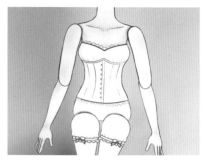

24 팔 위치에 맞춰서 붙여주기

머리 가발 만들기

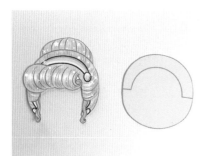

01 종이 도안 오리기

02 양면테이프를 5mm 정도 길이로 잘라
 준 후 붙여주기

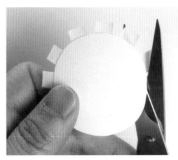

03 양면테이프를 둥글게 잘라주기

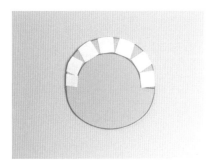

04 잘라준 모습

05 양면테이프 종이 떼어내기

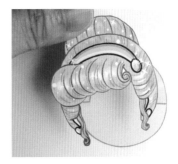

06 머리 위에 붙여주기

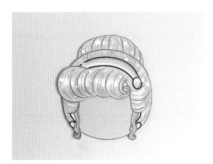

07 머리 붙인 모습

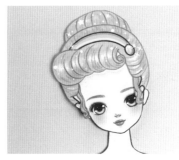

08 얼굴에 끼워주기

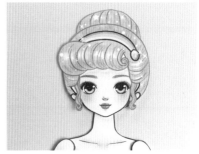

09 귀 위치에 맞춰서 가발 위치 잡아주기

옷 입히기

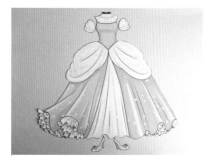

01 종이 도안 오리기

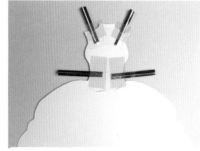

02 빵끈 잘라준 후 어깨 허리에 셀로판테이프로 붙여주기

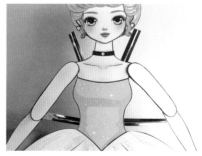

03 목선에 잘 맞춰서 배치하기

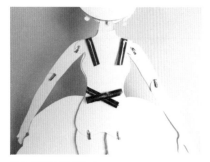

04 빵끈 접어주기

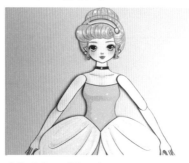

05 옷을 고정한 모습

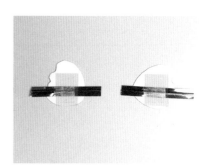

06 퍼프 소매 뒷면에 빵끈을 셀로판테이프로 붙여주기

07 퍼프 소매를 고정한 모습

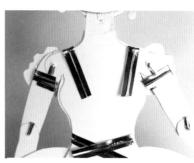

08 뒤에서 본 모습

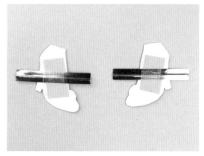

09 신발 뒷면에 빵끈을 셀로판테이프로 붙여주기

10 빵끈을 접어서 고정해주기

11 뒤에서 본 모습

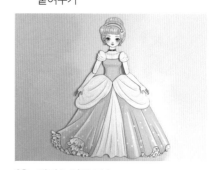

12 원피스 입은 모습

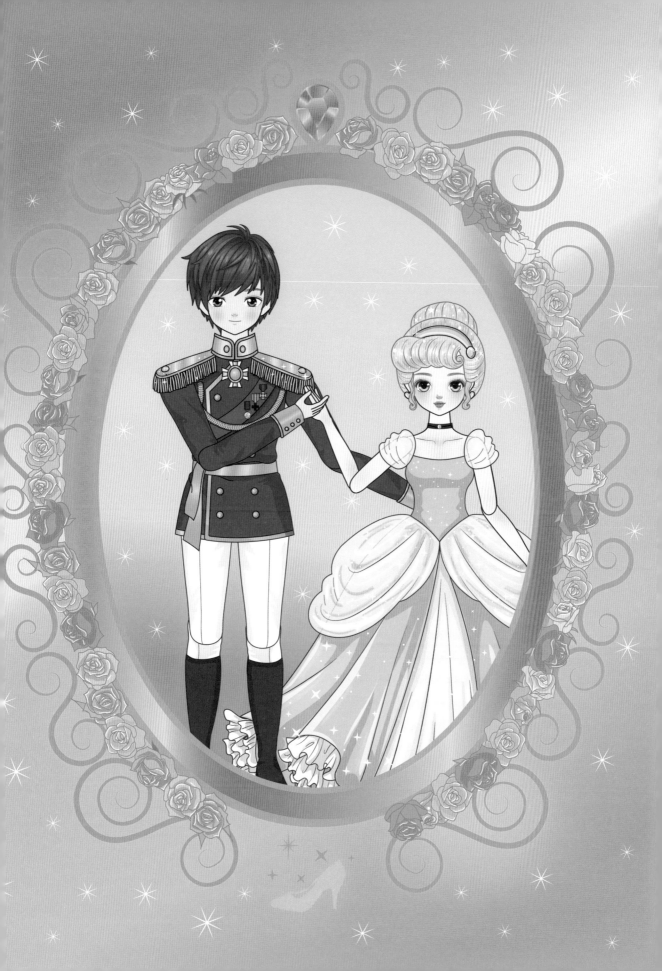

신데렐라

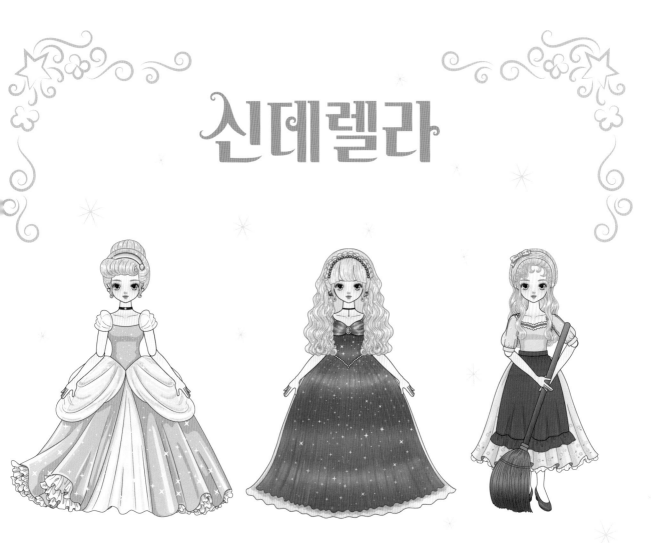

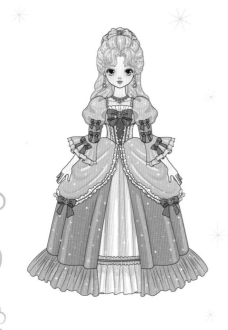

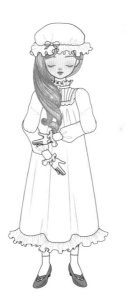

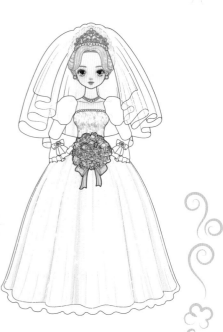

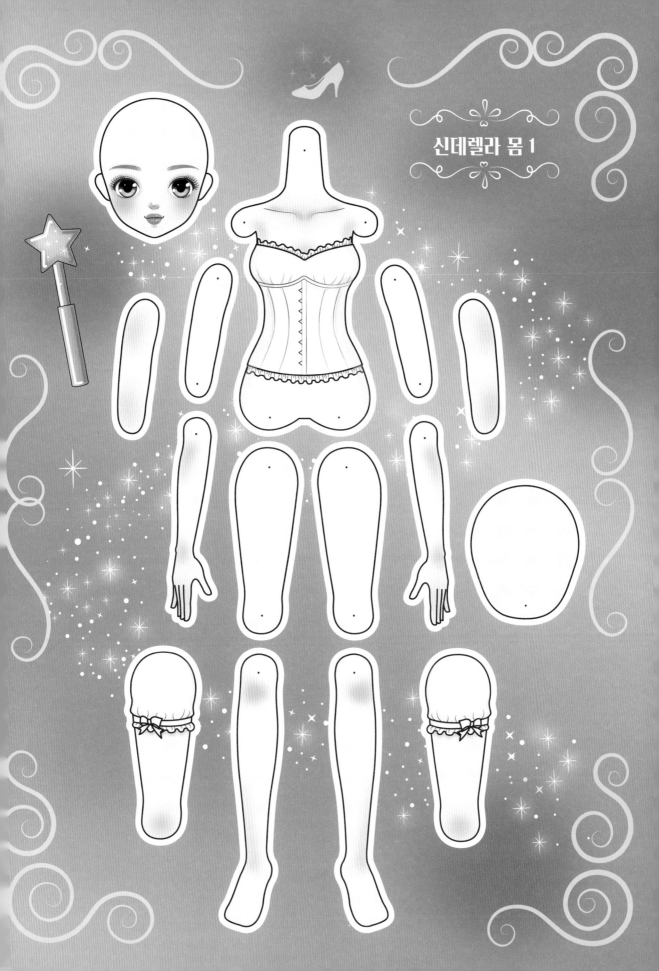

신데렐라 몸 1

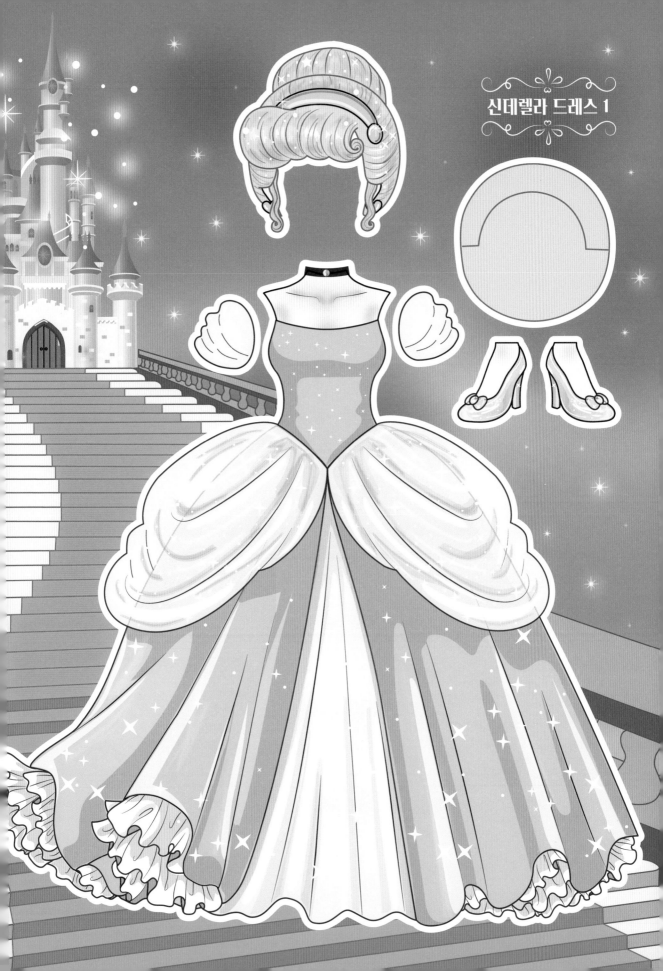

신데렐라 드레스 1

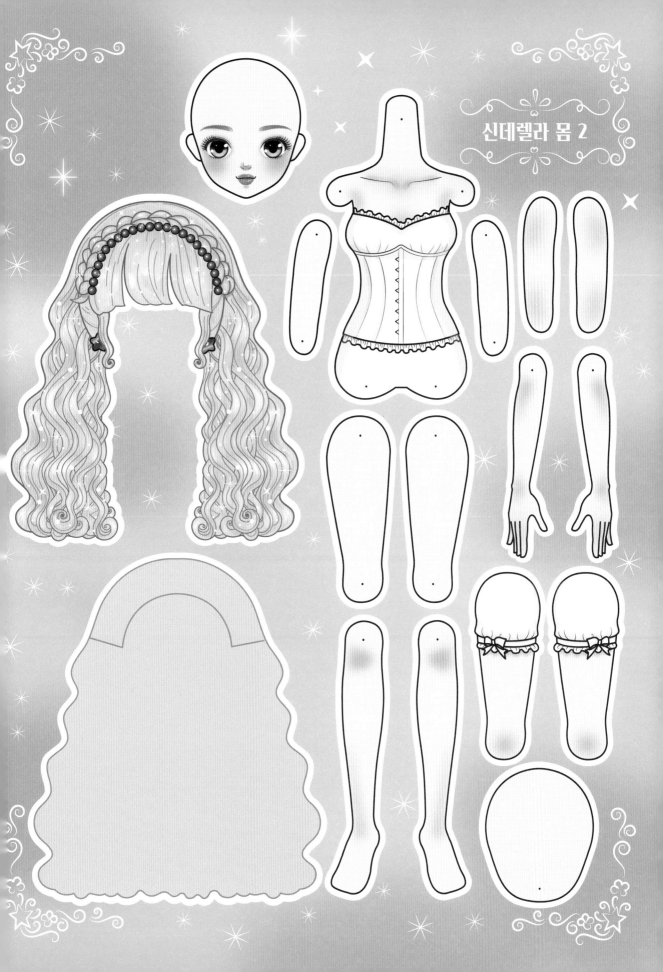

신데렐라 몸 2

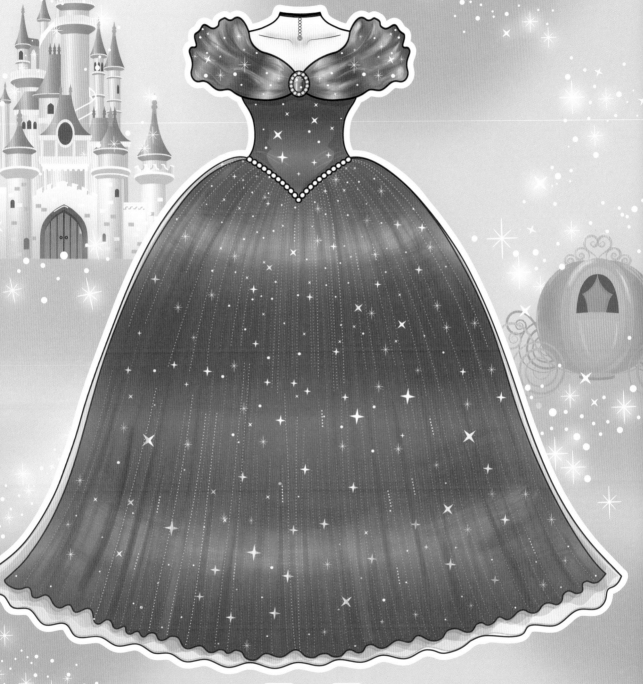

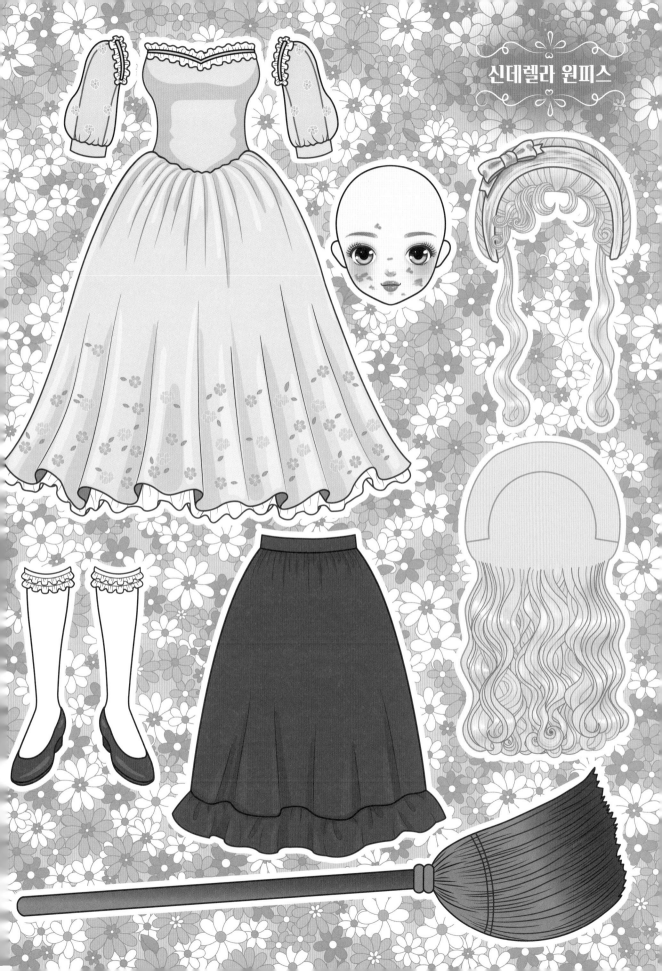

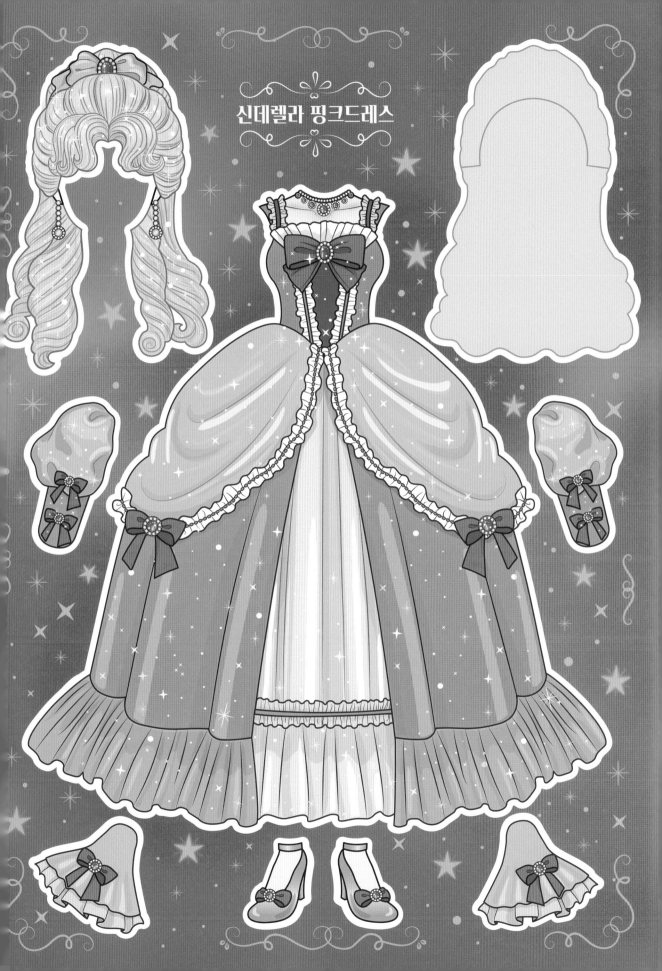

신데렐라 핑크드레스

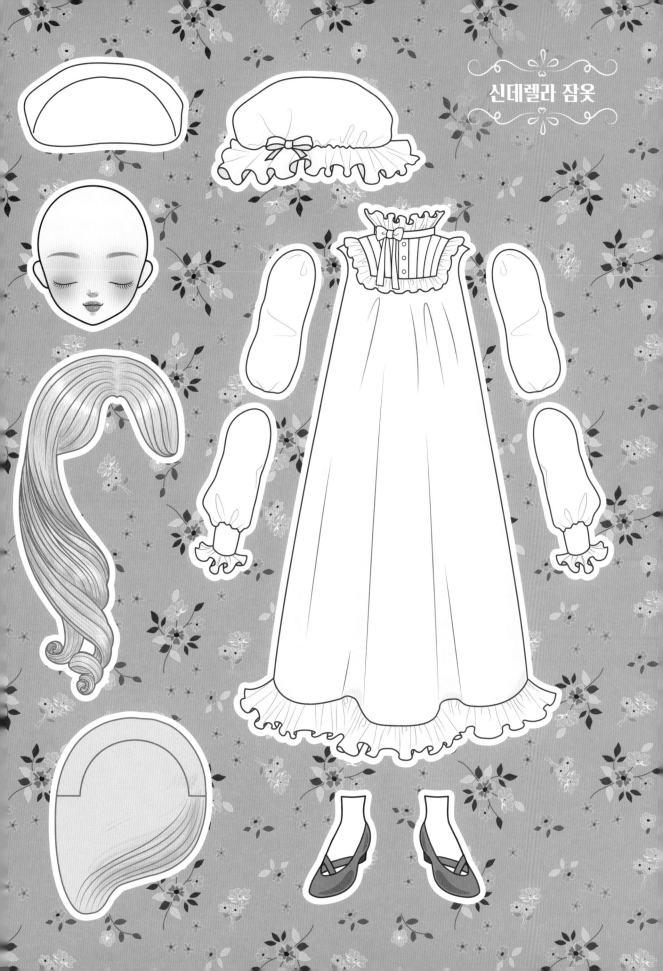

신데렐라 잠옷

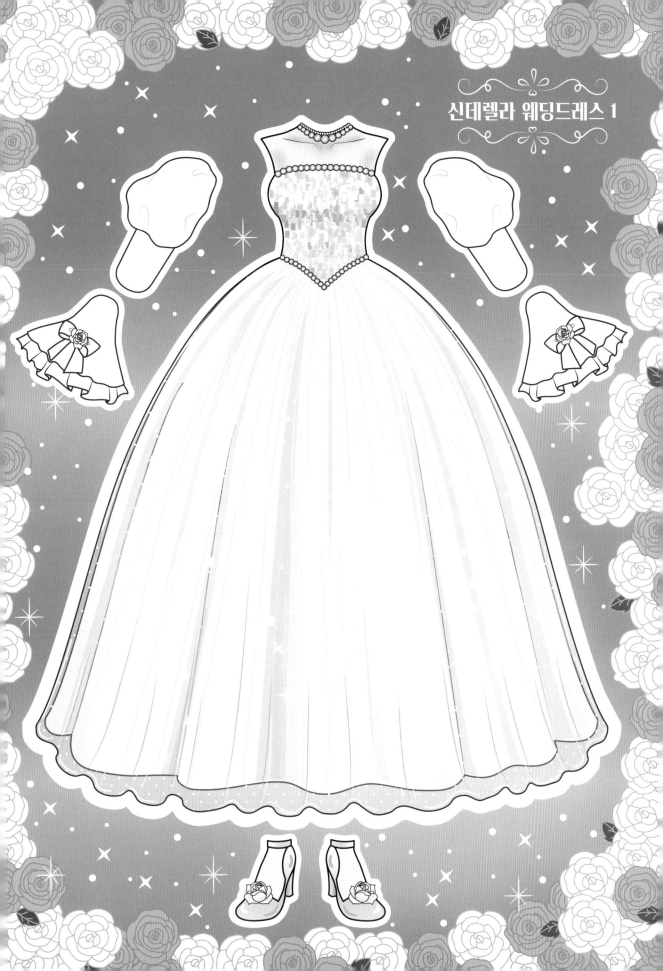

신데렐라 웨딩드레스 1

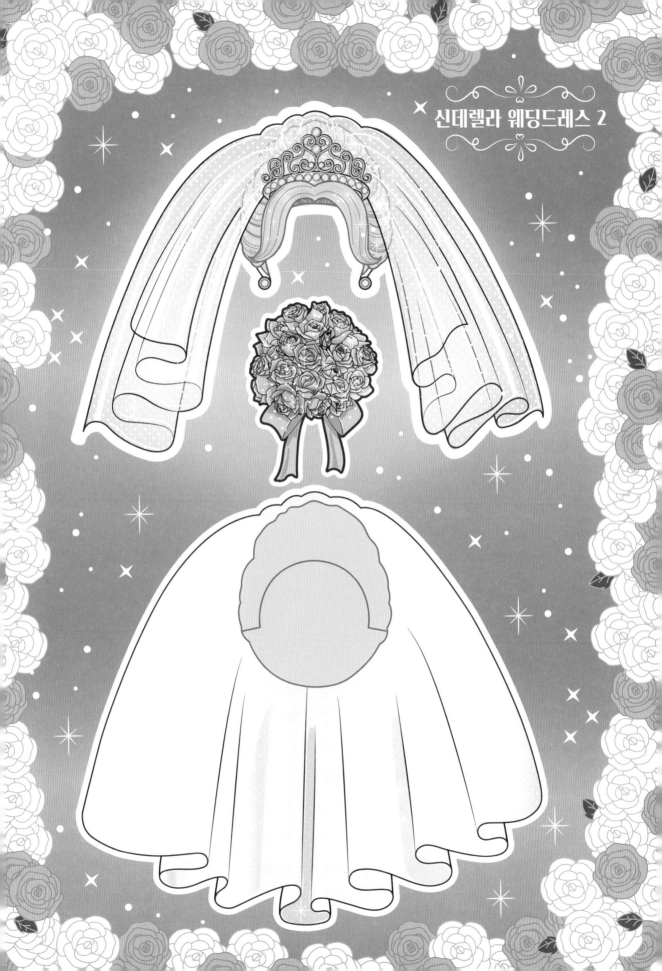

왕자

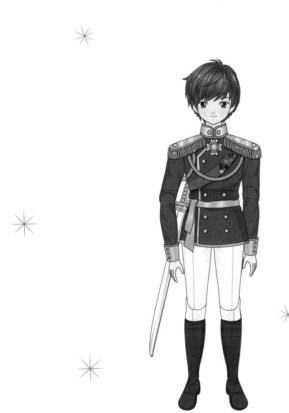
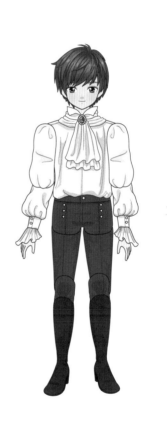

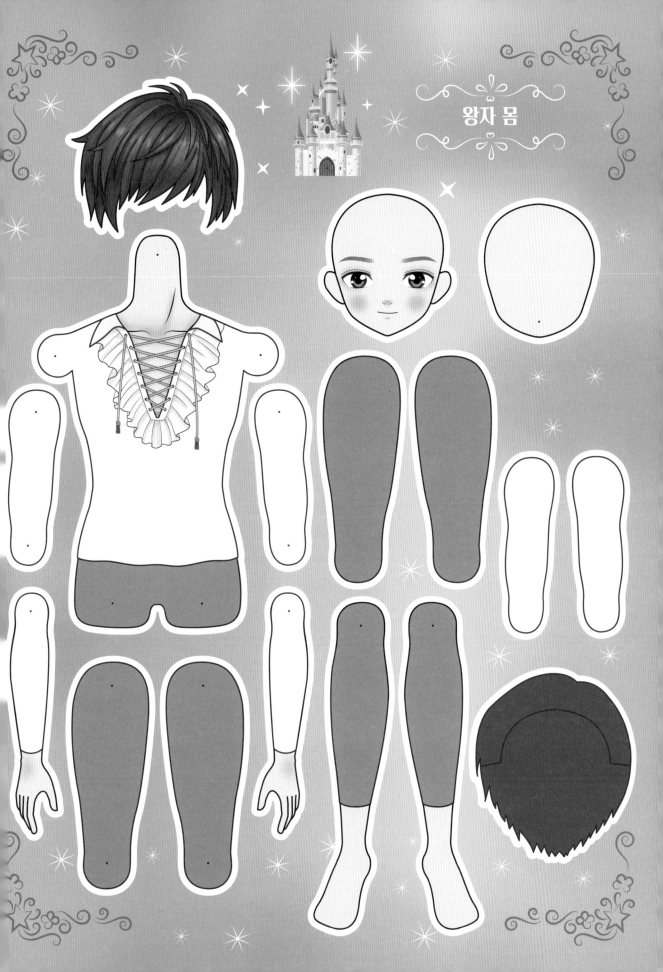

왕자 몸

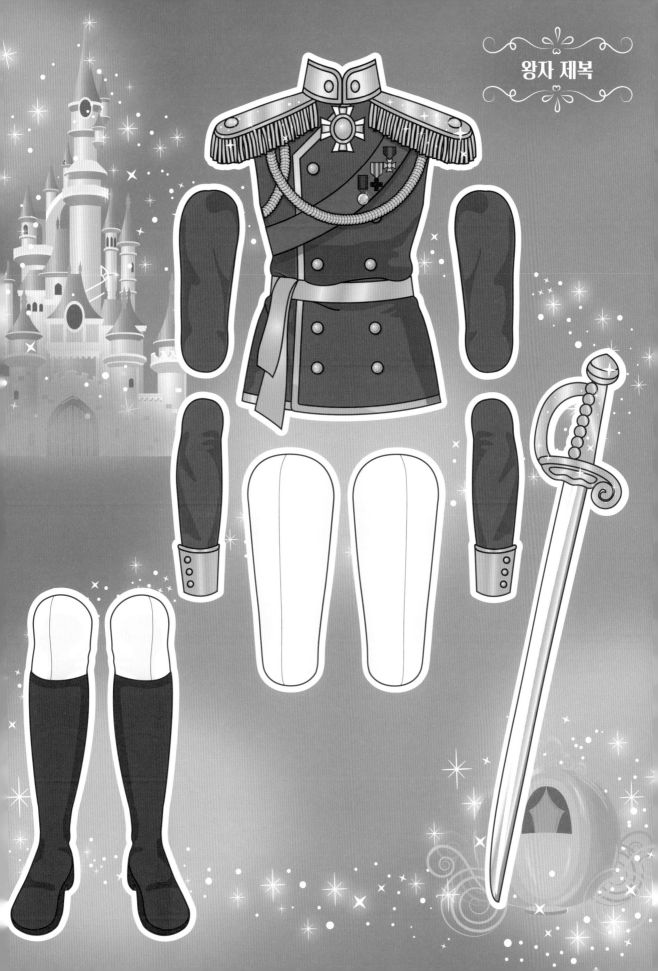

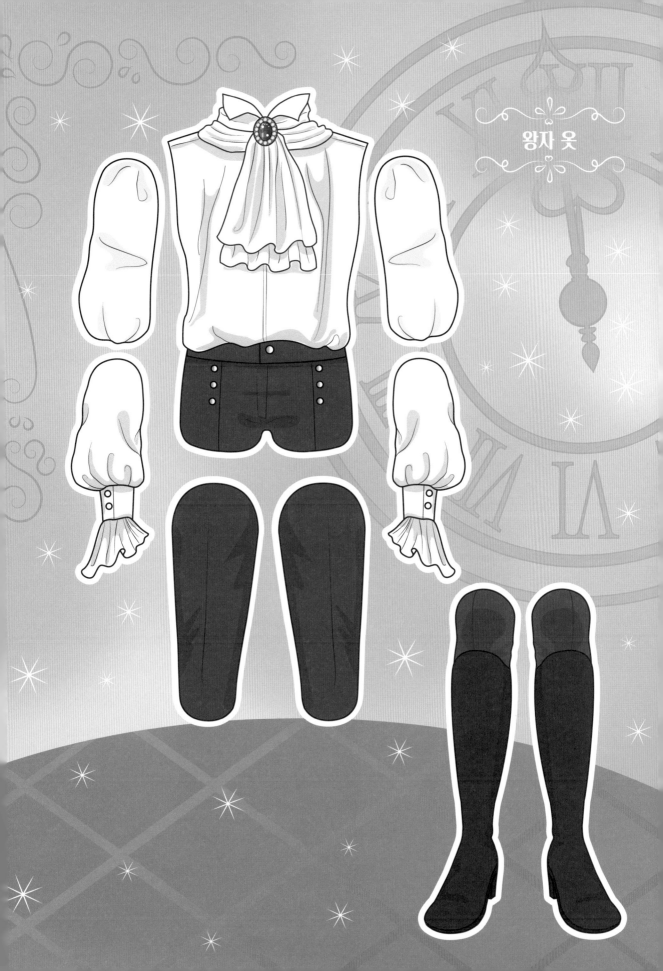

왕자 옷

새엄마 트리메인
새 언니 아나스타샤, 드리젤라

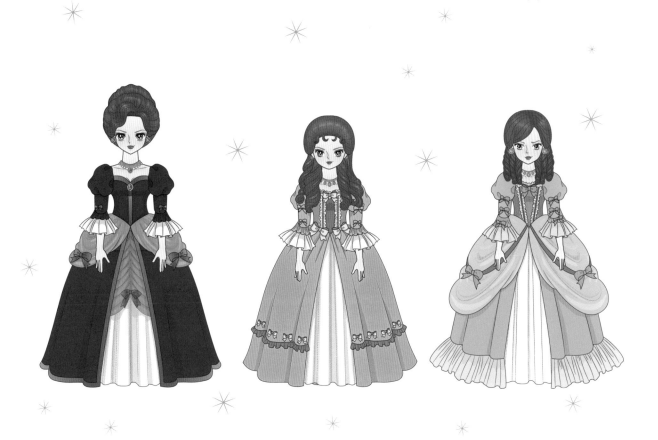

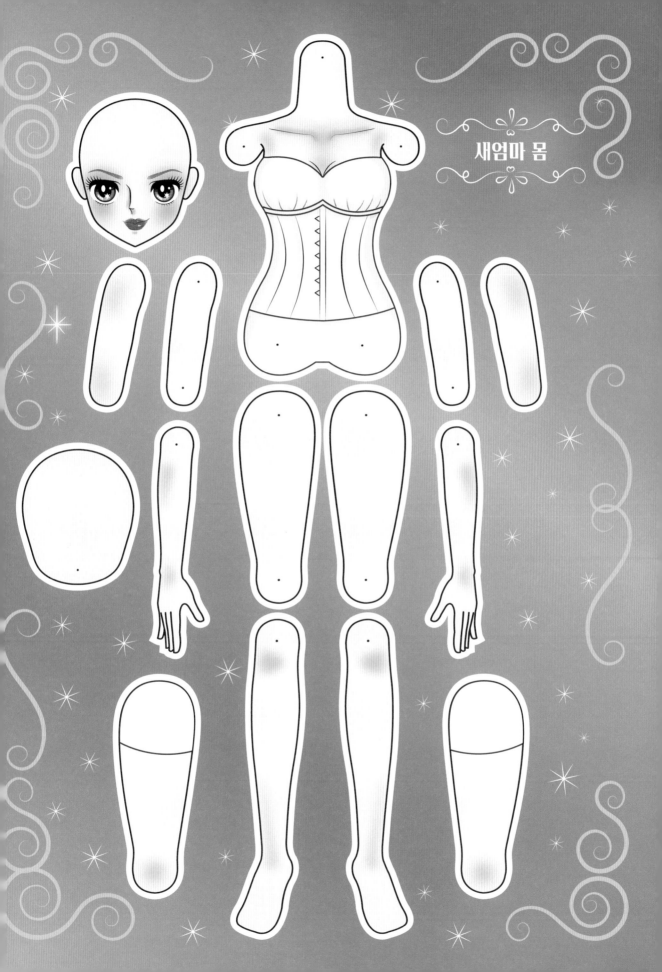

새엄마 몸

새엄마 드레스

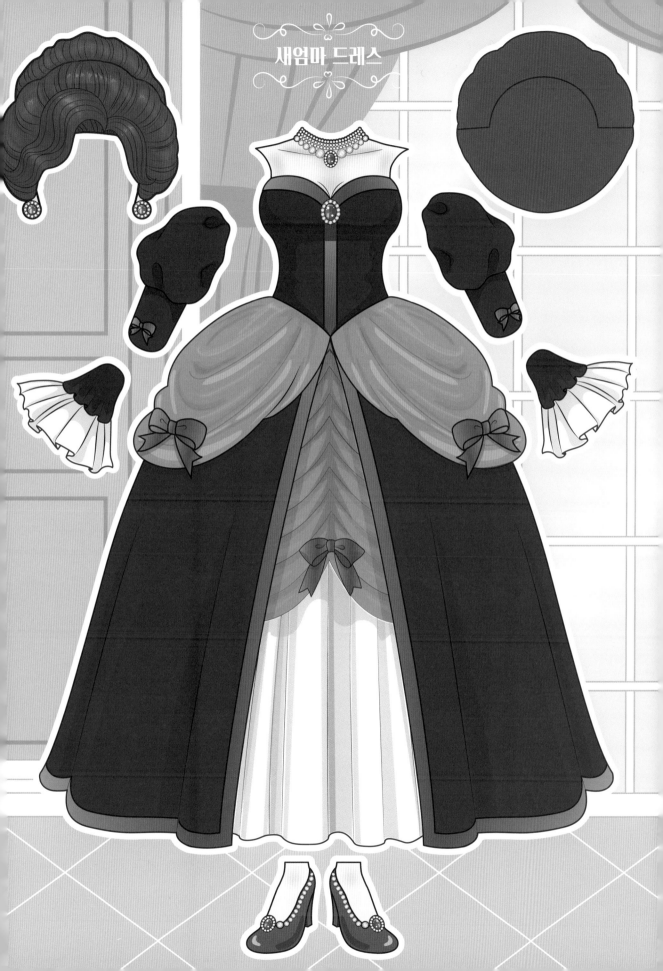

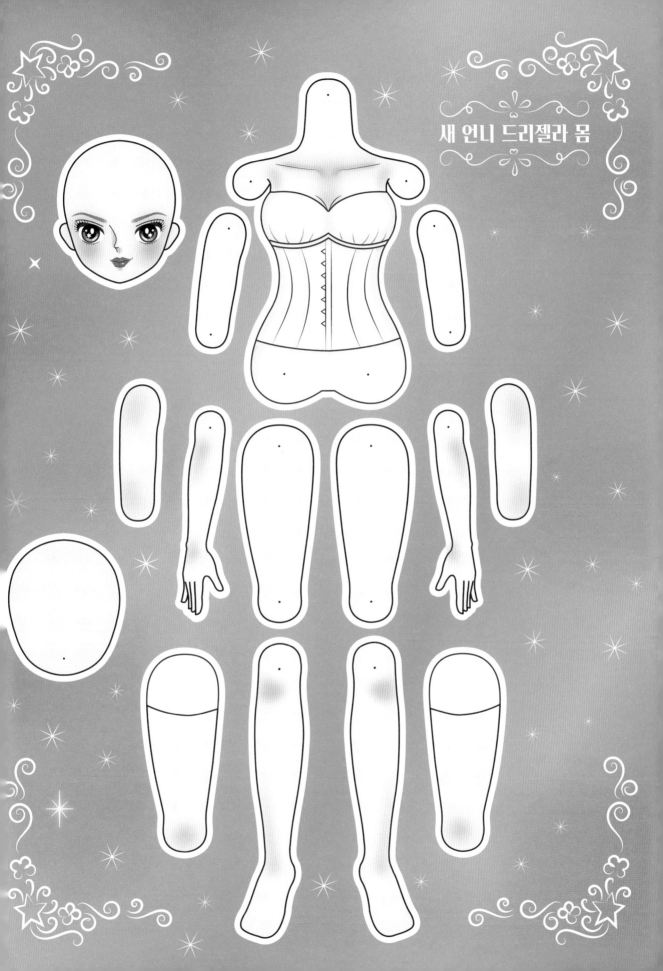

새 언니 드리젤라 몸

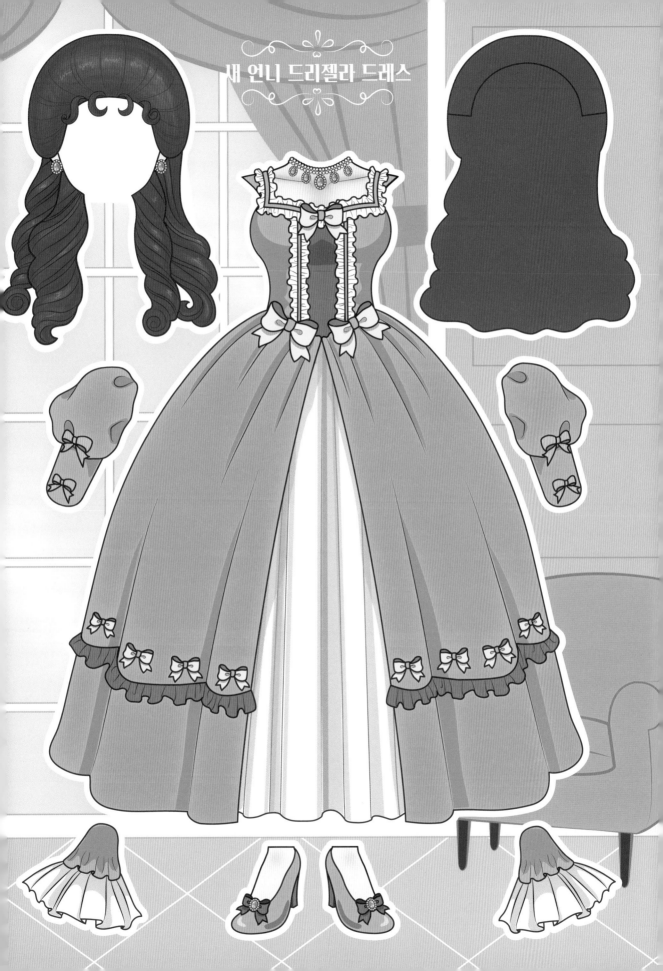

새 언니 드리젤라 드레스

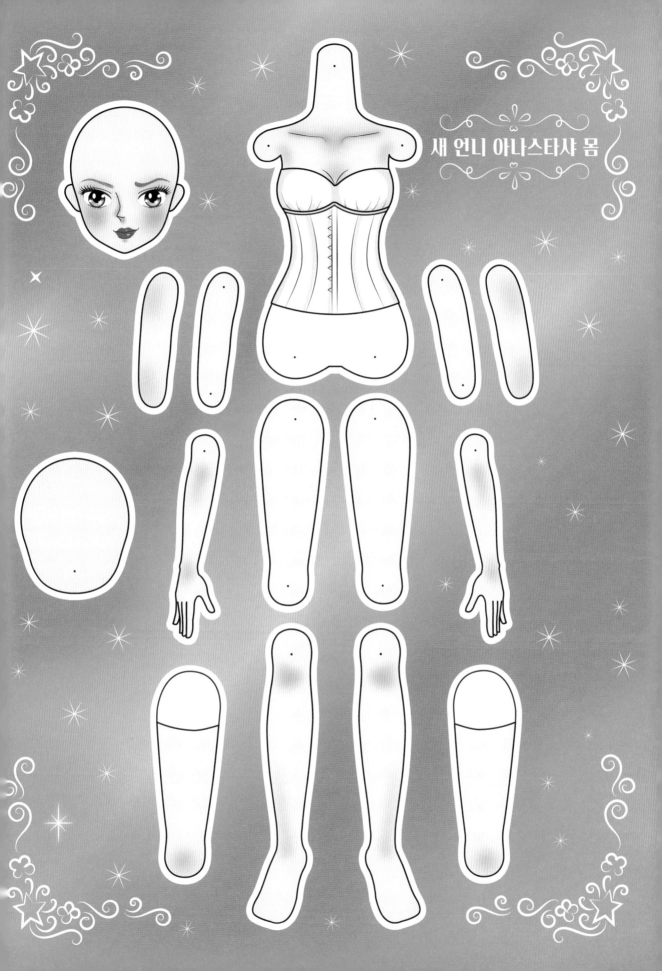

새 언니 아나스타샤 몸

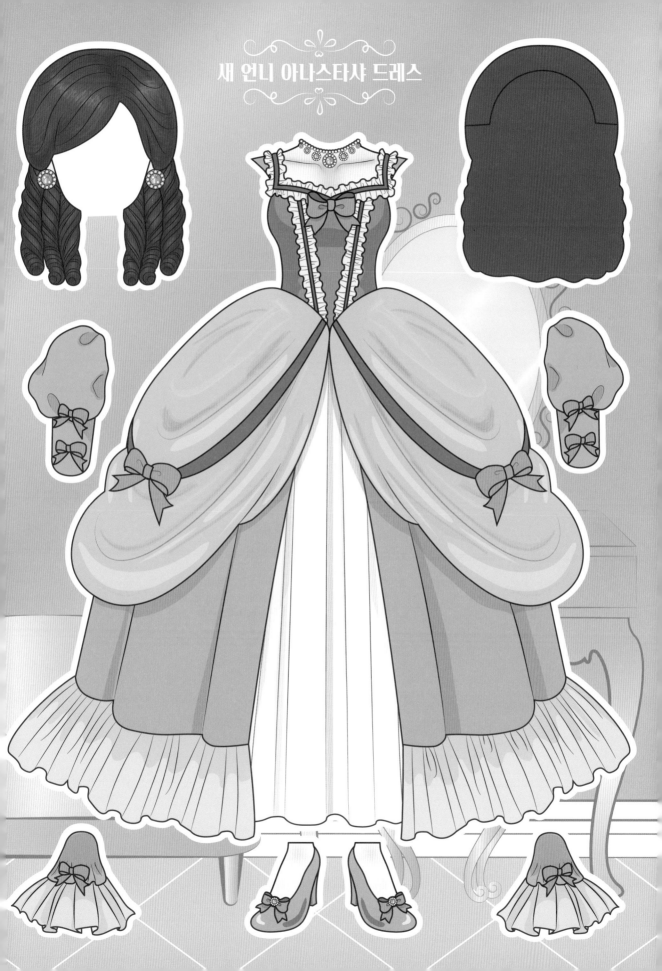

요정, 엄마, 엘라, 아빠

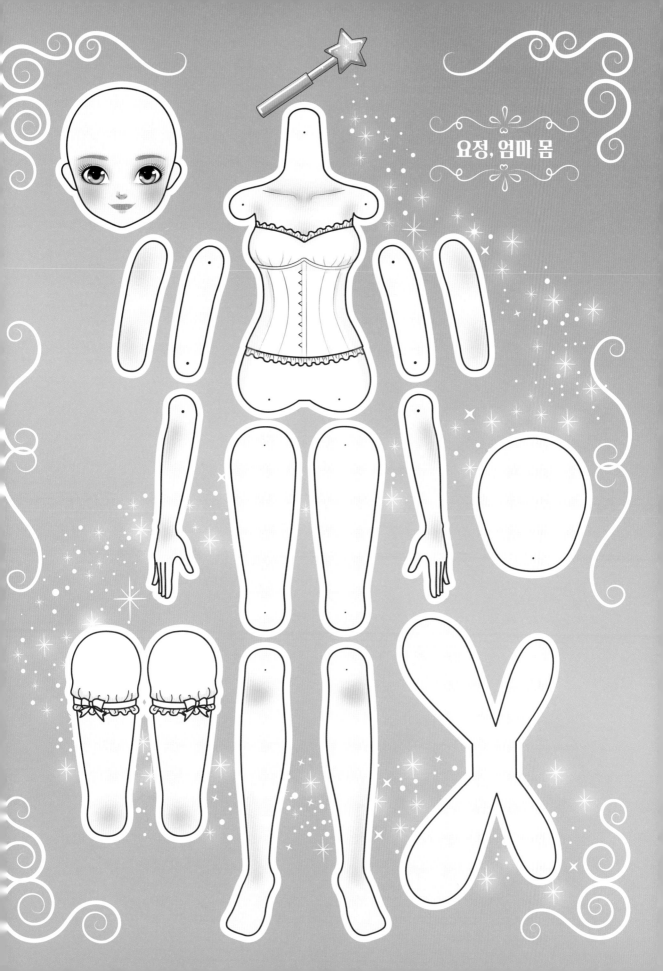

요정, 엄마 몸

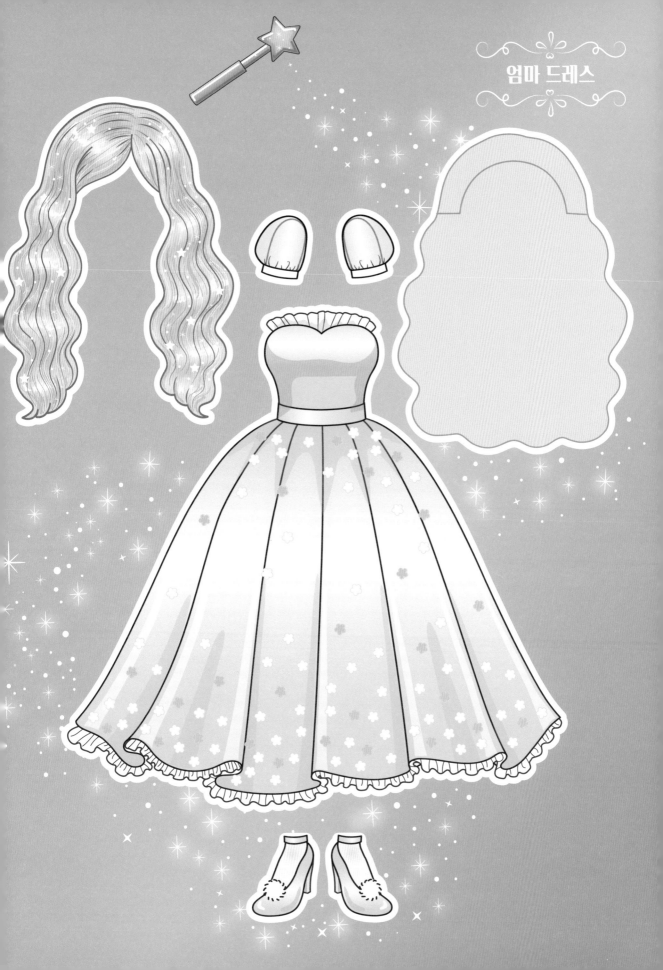

요정 드레스

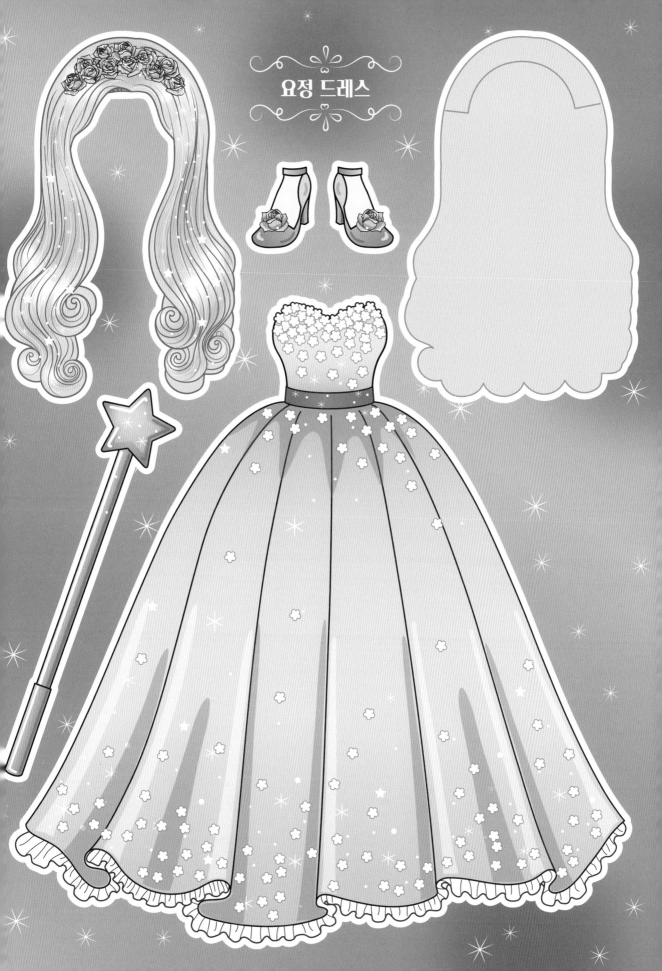

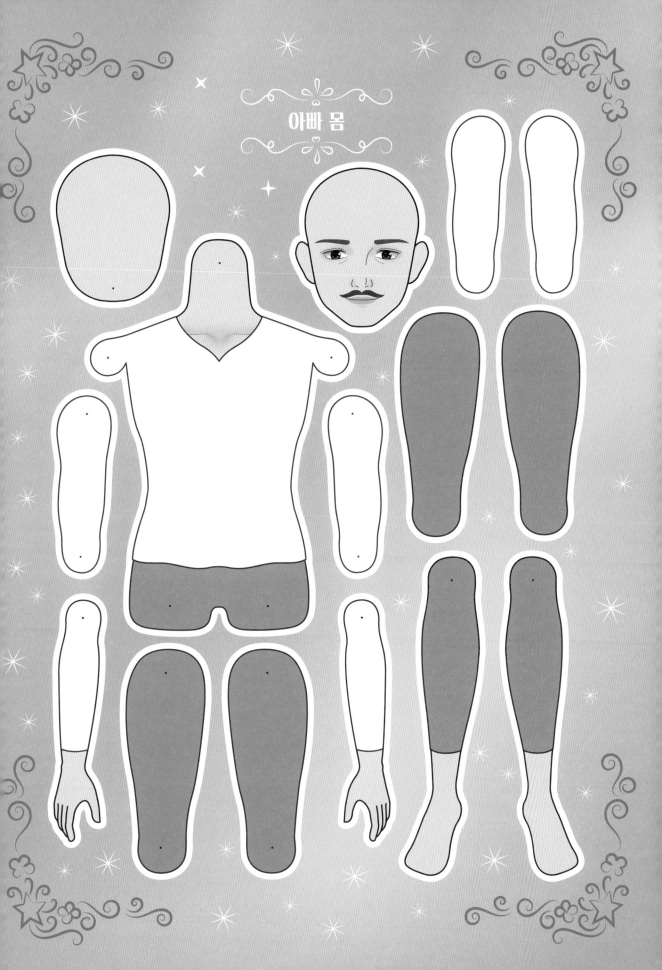

아빠 몸

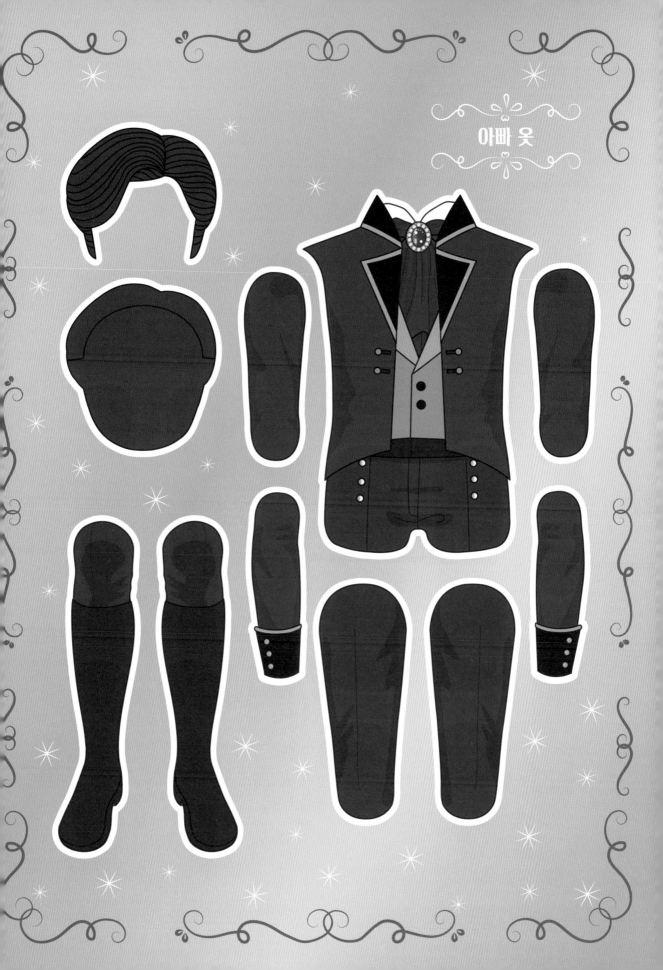

아빠 옷

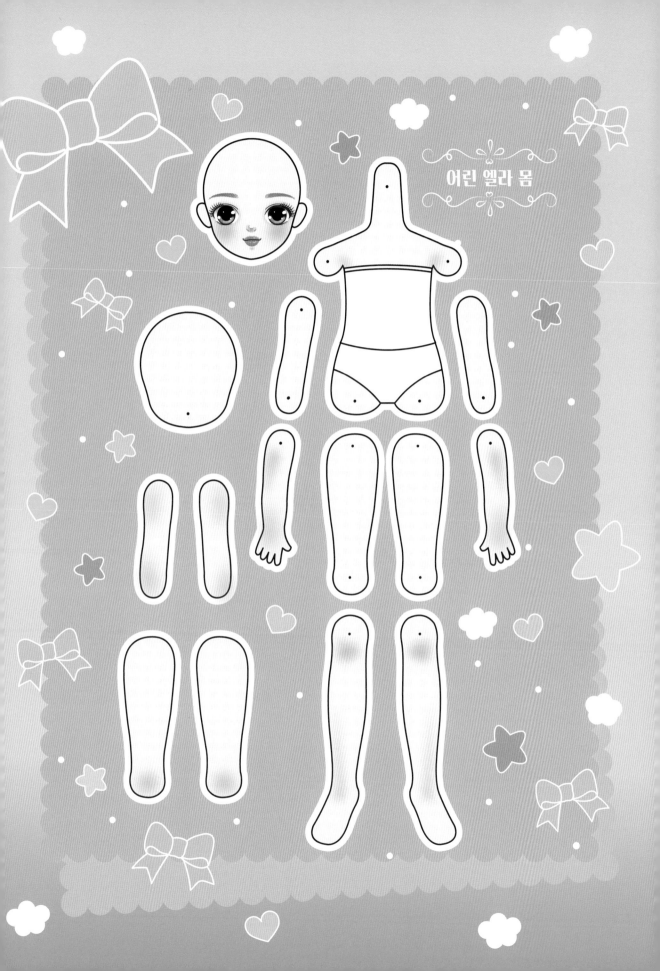

어린 엘라 몸